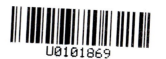

小写意草虫②

江苏凤凰美术出版社（全国百佳图书出版单位）

吴 晓 ◎ 著

※ 使用的工具及材料

1. **笔的种类**：可分为硬毫、软毫及介乎两者间的兼毫笔三大类。硬毫亦称为狼毫，特性刚健有弹性；软毫亦称羊毫，特性柔软；兼毫是用狼兔毫和羊毫相配制成，特性在刚柔之间。本书范画兼毫为多，小号笔可用狼毫，作勾勒之用。学者不必在用笔种类上太过讲究，只要感觉自己适用顺手即可。

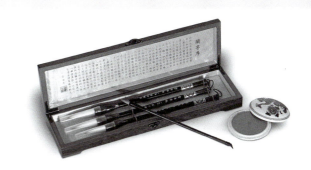

2. **宣纸**：可分为生宣、熟宣、半生熟宣。生宣容易渗化，适用于写意画；熟宣不易渗化、不发墨，适用于工笔画；半生熟宣适用于工笔画或小写意。

3. **颜料**：国画颜色可分为石色与植物色二大类。石色有赭石、朱砂、石青、石绿、朱磦等；植物色有藤黄、胭脂、花青、曙红等。另有近年开发的化学颜料，如酞青蓝、玫瑰红、橘黄、焦茶等色均可在中国画中使用。

除了以上必备的工具外，还需羊毛毡、调色盘、笔洗、镇纸等辅助工具。

※ 用笔的方法

1. **首先是如何运笔**：由于画的尺幅大小不同、所要表现对象的大小不同，用笔的范围及笔的大小也有所不同。一般而言，小范围运笔主要以指与腕的配合运动，稍大范围的运笔就会带动到手臂，再大范围乃至要牵动上半身。只要指、腕、臂配合得当，处理画面时也就会流畅自然。

2. **笔锋的运用包括**：中锋、侧锋、偏锋、逆锋和散锋。运笔有落笔、行笔、收笔三个过程。在笔的提按过程中，讲究的是有顺逆、快慢、轻重、顿挫、转折各种变化。

（1）**中锋运笔**：笔锋沿笔画的中线移动，笔头保持垂直于画面运行，如画小枝干等。

（2）**偏锋（侧锋）运笔**：用笔时笔杆侧卧运行，笔画常带有飞白、干湿、浓淡的效果，变化丰富，常用于主枝干的转折、花叶及鸟羽的表现。

（3）**破锋（散锋）**：笔锋散开，变化也极丰富，一般用在大树、岩石上表现其苍劲之感。

（4）另外还有拖笔、刷笔、擦笔和勾勒笔法，主要用于画面的深入。

总之，各种笔锋的运用需经过学者长期的练习才能相互融合（往往在作画过程中一笔涵盖多种笔法，这样才显运笔的灵动）。

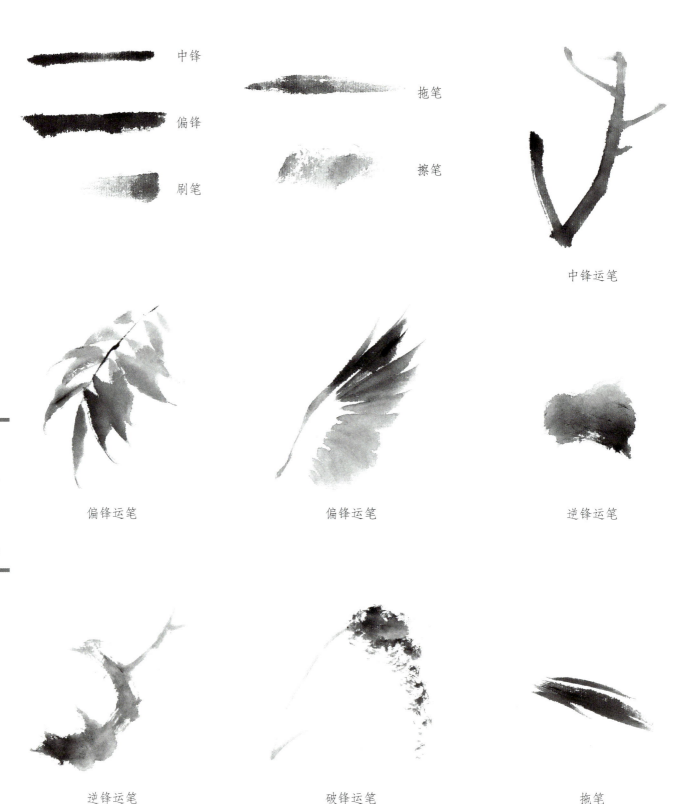

中锋

拖笔

偏锋

擦笔

刷笔

中锋运笔

偏锋运笔

偏锋运笔

逆锋运笔

逆锋运笔

破锋运笔

拖笔

※ 植物花卉果实的画法

1. 花的结构和形态：（常与昆虫出现在一个画面中）

（1）花的形态：花的种类极多，可归纳为圆球形、圆锥形、扁平形、不规则形。

（2）花的结构：花由花瓣、花蕊、花蒂、花序组成。花瓣体积大，色彩艳丽，是描绘的主要部分。花蕊在整体中占的部位很小，但作用很大，起到画龙点睛的作用。

2. 果实的结构形态：

（1）果实是被子植物特有的繁殖器官，主要以子房发育而形成的，一般包括果皮和种子两部分。其中果皮又可分为外果皮、中果皮和内果皮。种子起繁殖的作用。

（2）果实的种类繁多，根据果实的发育部位，可分为真果（如桃子、杏、番茄）和假果（如梨、石榴、向日葵）。另外又可分为肉果（如桃子）和干果（如大豆、栗子），还可分裂果和闭果。

3.叶的结构和形态：

（1）叶的形状很多，包括圆形、掌形、倒卵形、带形、针形、心形、眉形、扇形、箭形、卵形、长卵状等。

（2）叶的边缘形状也不相同：有全缘、锯齿、钝齿、深锯齿，还有缺刻等。

（3）叶脉是叶片上的筋，分平行脉和网状脉。

（4）叶柄生于叶片的基部，呈圆柱形、半圆柱形和带棱角形，又有长柄、短柄、无柄之分。有的叶柄基部与枝干交接处还长有小叶，称之为叶托。

（5）叶序：分对生叶序、互生叶序和轮生叶序。

（3）在叶柄上生一片叶子的叫单叶，生二片以上的叫复叶，复叶的组合形状又有掌状复叶和羽状复叶。

4.枝干的结构形态：

（1）木本：枝干结实苍劲，表皮粗糙斑驳，有纹路（横纹、竖纹、鳞纹）。有的枝干分成两部分，下部木质坚硬有纹路，上部则如草本枝条（如牡丹）。

（2）草本：茎圆润、柔软，形圆长也有扁形、带棱角形。

（3）藤本：枝条粗糙、苍老、弯曲多变、韧性强，嫩枝则细柔纤秀。

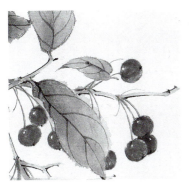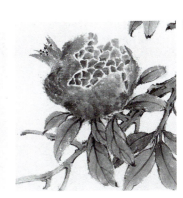

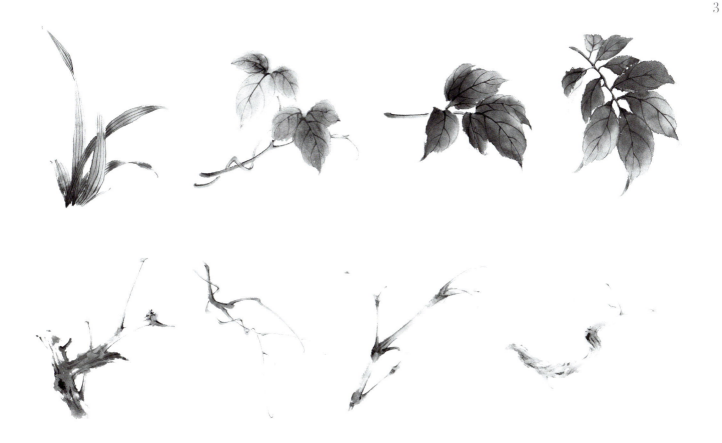

※ 草虫的画法

　　自然界的昆虫在中国画中被称作"草虫"。世界上的昆虫有七十余万种，而中国画常见并入画的不过一二十种，其中一些不属昆虫纲的如蜘蛛、蜗牛等也经常画入画中，因此在中国画中它们均被称作"草虫"。

　　昆虫的形体多种多样，一般由头部、胸部、腹部、四翅六足、一对触角组成。

　　头部：昆虫的头形各具特点，有三角形的、圆形的、扁形的、长形的、方形的等等。一般都有一对明显的复眼和三个不明显的单眼及称作"口器"取食器官。头上作为触觉器官的触角，形状有线状的、鞭状的、羽状的、竹节状的等等。

　　胸部：昆虫的胸部由三个胸节组成，并十分发达，每节下面各生一对足，且有的结构适合水中游动，有的大腿发达适合跳跃，有的则适合爬行。胸的上面普遍生有四翅，也有已退化的，但仍保留着残痕。大多昆虫具有两对翅膀并密布网状纹线。

　　腹部：是由三到十二个体节组成，腹部末端是它的生殖器官与排泄器官，有的还会长有一对尾须或是一条中尾丝。昆虫在柔软的身体外部可能会有一层硬外壳作为保护，也就是它们的"骨骼"。

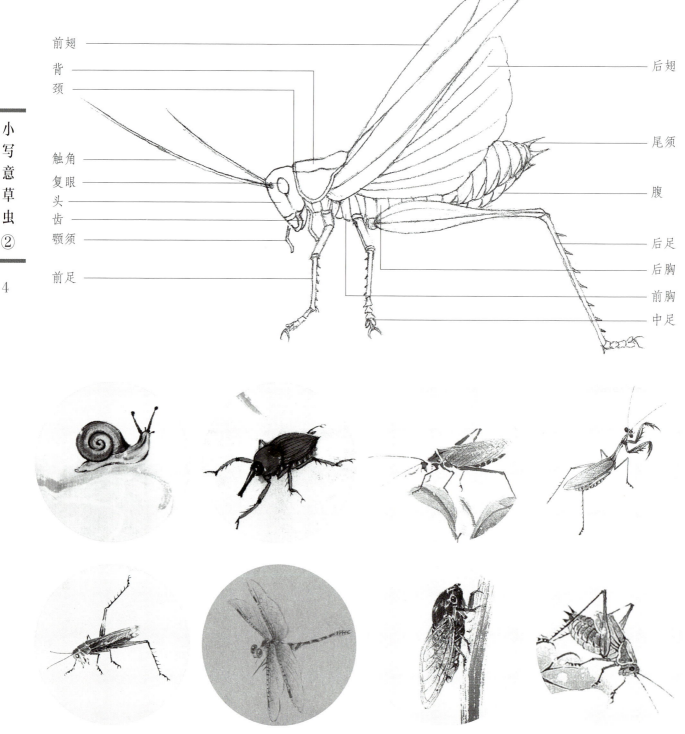

※ 色彩的调配

由于中国画的颜色品种很少，所以怎样用有限的色种调配出丰富多彩的色彩也是一门学问。调色在中国画中起着至关重要的作用，调色调得好画面就会明净雅致，调得不好画面也就会艳俗脏腻，这就需要作者在不断地实践中来摸索和积累经验。色彩分冷暖色和中间色，如红、黄是暖色，青、蓝是冷色，绿、紫是介于冷暖之间的中间色。色彩与墨色相和可使各种颜色变暗，如与白色相和，可使任何颜色增加明度。另外，淡色也是明色。

色彩包括色相、明度、纯度这三大要素。

色相：指红、黄、橙、绿等色彩的分别。

明度：指色彩的明亮程度。

纯度：指色彩含灰程度或鲜艳程度。

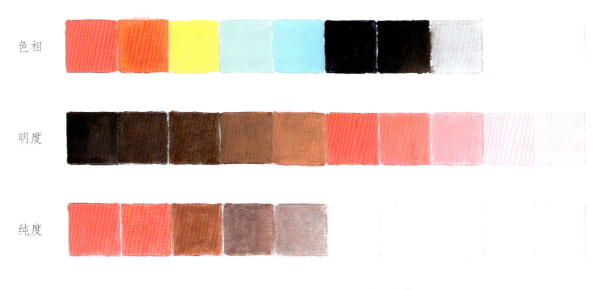

色相	
明度	
纯度	

调配色表

本册中常见用色的调配技巧：

1. 叶子用色

2. 叶子反面用色

3. 暖色叶用色

4. 果实用色

5. 纺织娘、蚱蜢用色

6. 蝗虫、螳螂用色

7. 蝈蝈用色

8. 蜗牛、蜂用色

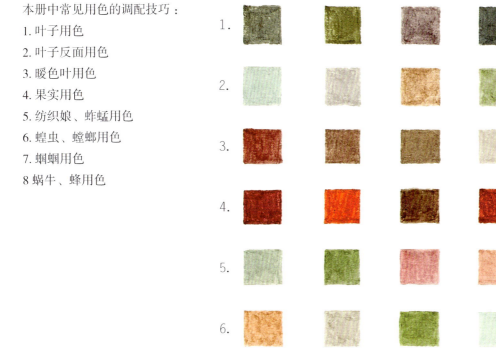

※ 着色技法

绘画作品是画家从生活中感悟而来，画家对作品色彩的理解或偏好也有所不同。一般来说，中国画所表现的色彩不受光源、环境和明暗的局限，往往从对象的固有色出发，追求概括、明净、清新的色感。中国画的色彩美的基本要求就是以"色不碍墨，墨不碍色"，强调以墨为主，以色为辅，以色助墨，以墨显彩。画面设色要讲究色彩基调，也就是色的倾向性，以达到艳而不俗、丽而不浊、淡而清逸、重而浑厚，格调高雅。

中国画的上色技法主要有：填色法、染色法、罩色法、破色法、泼彩法、烘托法、反衬法、勾勒法等。

本册重点介绍以下五种上色技法：

1. 染色法：先在毛笔上调浅色，然后在笔尖上调深色，一笔画到宣纸上，自然表现出深浅不同的颜色。染色法在本册的最初步骤中常用，但用色要有质量感、空间感，追求明净，忌脏、忌腻。

2. 破色法：有水破色、墨破色、浓色破淡色、淡色破浓色等。如画一片淡红牡丹花，其色快干时，用胭脂或较深同色来勾或刷出花瓣的凹凸起伏和褶皱，从而使花瓣更具质感、更为细腻。又如作品中叶片的深度需要加强，可在色将干时蘸较深色刷出深度，使其更有层次。

3. 勾勒法：本册勾勒法均用于最后一步骤，如叶的勾筋（叶脉）、枝干的勾勒等，目的是为了加强枝干的质感，体现枝叶的具体结构，也起着画龙点睛的作用。

4. 点染法：是没骨花鸟画常用来点花、点叶的一种表现方法。所谓点染，就是用毛笔按形象的色彩要求，蘸上各种颜色，一笔点到纸上，使色彩有深有浅、有浓有淡，变化无穷。如画牡丹嫩苞，可先用笔蘸三绿，调藤黄，笔尖再蘸少许胭脂。着纸画出的花苞，就会出现绿中带紫、含苞欲放的效果。

5. 彩墨法：即色中蘸墨，以色为主，或是墨中蘸色，以墨为主进行着色。如画绿叶，先蘸汁绿，再蘸墨，笔落纸上，自然表现出绿叶的浓淡深浅。

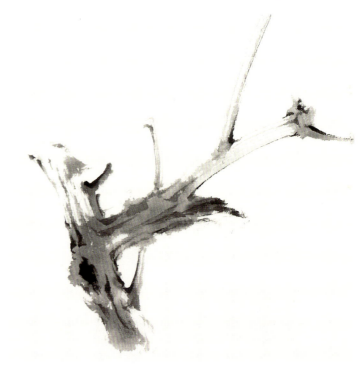

勾勒法

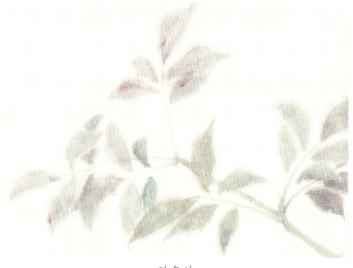

破色法

染色法、点染法

※ 草虫着色技法：以蝉为例

1. 用较深墨画出蝉的头部以及前背部的基本造型，注意节处要留水线。

2. 用较深墨画蝉的后背部，再用略淡墨画出蝉的腹部，注意其每节腹节均要有所体现。

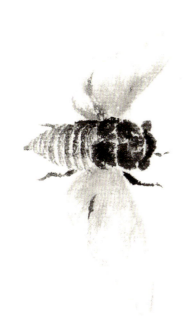

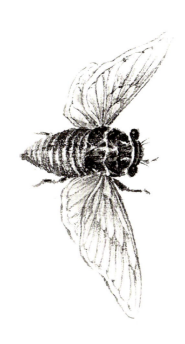

3. 用淡墨以刷笔法画出蝉的前后翅，并略勾翅的边缘，勾出翅展的形状，再用较重墨画出蝉足。

4. 用重墨深入刻画蝉的复眼、背部，以及腹节，并用勾线笔勾出蝉翅的纹脉，强调蝉翅的透明感。

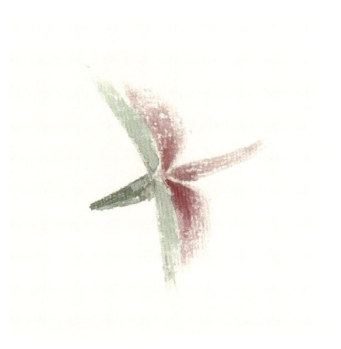

1. 用花青和黄调成汁绿色画出尖头蚱蜢的头、背部，再用刷笔法画蚱蜢的前翅。

2. 用勾线笔调略深汁绿色分出蚱蜢的头部、背部包括齿及前胸。小号笔调胭脂刷染蚱蜢的后翅，同时画出它的腹部。

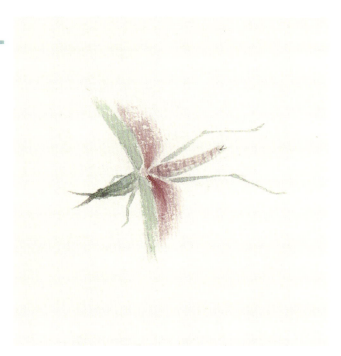

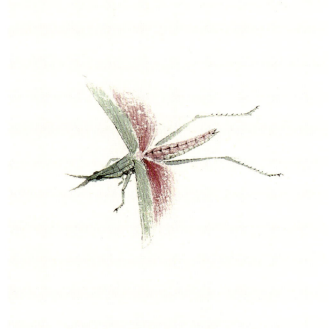

3. 用略深汁绿色画蚱蜢的触角，并画出它的前、后足，再调略深胭脂画出它的腹节。用深墨点出蚱蜢复眼。

4. 以勾勒的方式用重墨强调尖头蚱蜢的结构，并画出它的足上倒刺及足花，再用深胭脂勾后翅的细纹。

※ 创作示范一 《蝉》

第一步：用淡墨绿色画叶，然后用较淡墨出枝，在走势上各取一向，形成开合。

第二步：用墨绿色在细枝上加叶，要注意叶的疏密关系。

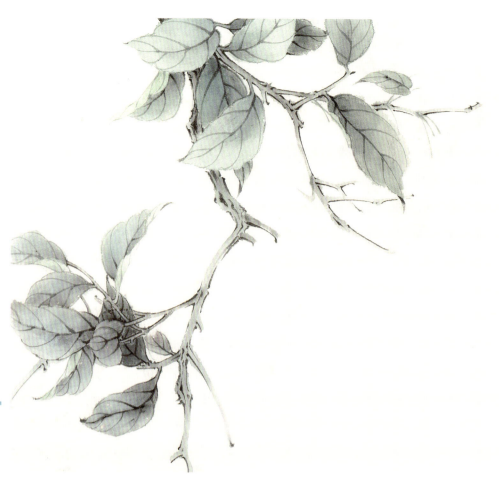

第三步：用较深墨色勾其叶脉，并用深墨绿色刷染叶的深淡变化。用重墨勾勒树枝的结构部位，使其在原来的基础上更具劲力。

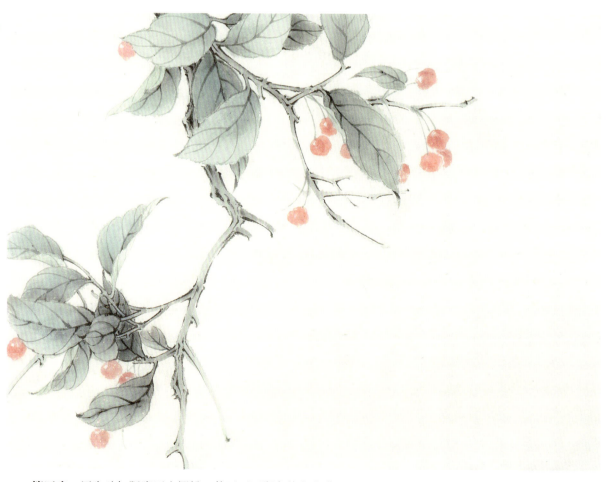

第四步：用朱砂加胭脂画出樱桃，使画面逐渐完善和丰满。

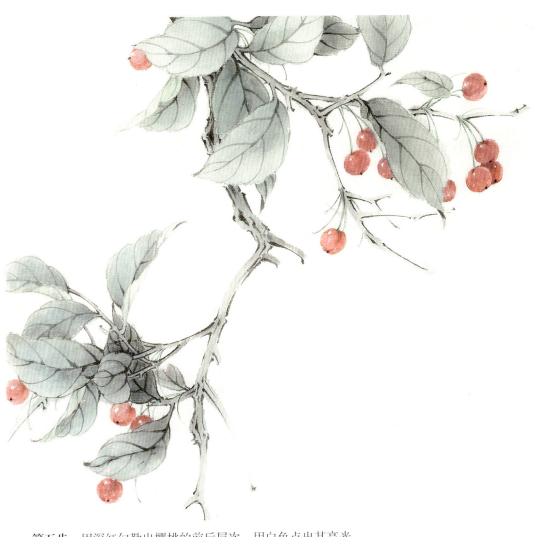

第五步：用深红勾勒出樱桃的前后层次，用白色点出其高光。

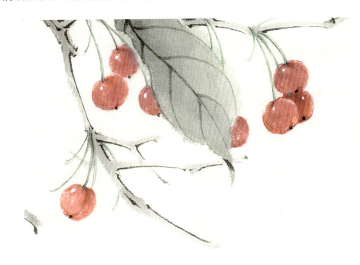

第六步：用较深墨画出蝉的头、
背、腹。

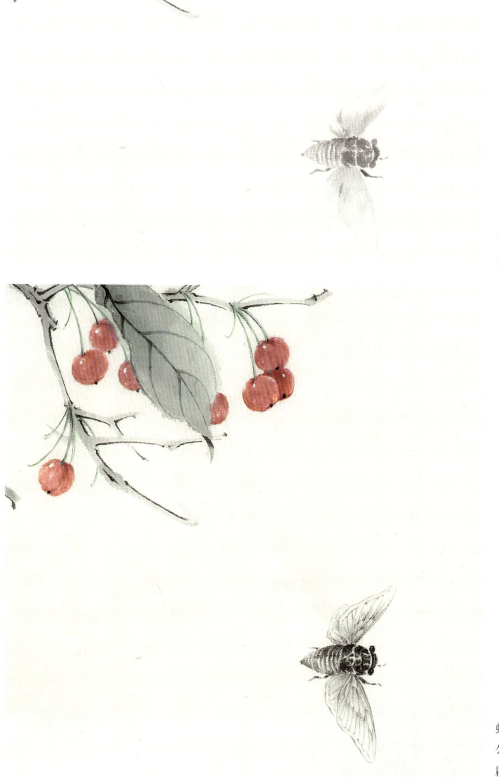

第七步：用淡墨画出蝉的前、后翅，再用较深墨画出蝉的前、后足。

第八步：用深墨细致刻画蝉，使其结构更为明了，再用勾线笔勾出蝉翅的纹理，并用刷笔法画出其质感。

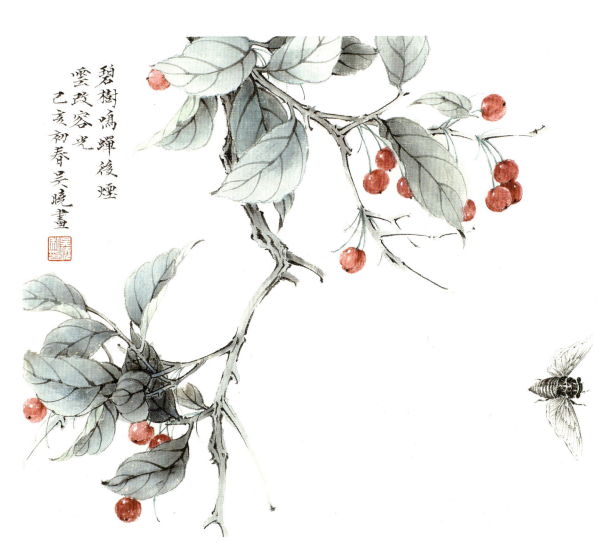

碧樹鳴蟬後煙
雲政容光
己亥初春吳曉畫

第九步：落款位置选择在左上角，给飞蝉留下足够的空间，然后盖章完成作品。

第一步：以花青色为主，微加黄调成蓝绿色画出第一丛车前草。

第二步：用蓝绿色画第二丛草，并使两丛相靠结团，成为主景。

第三步：用花青加胭脂调墨成淡蓝紫色画后面第三丛，成为第二远景。

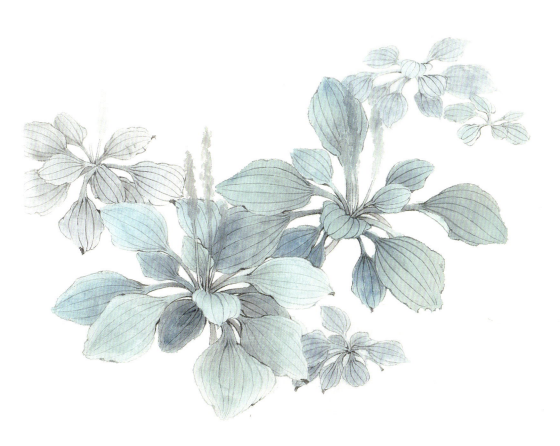

第四步：分布零星小草作为配景，并画出草穗，构图基本完成，再用较深墨勾草叶的叶脉。

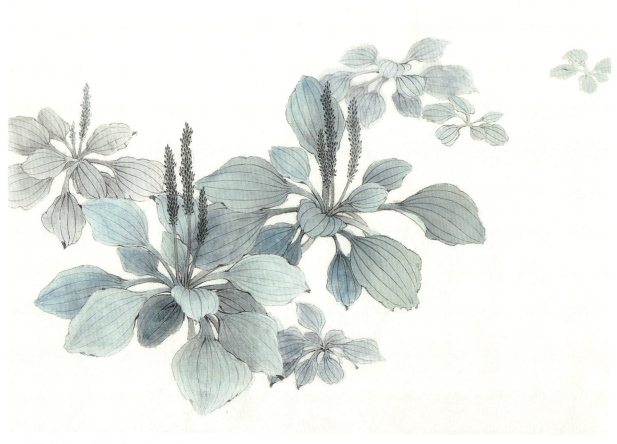

第五步：以深色分出叶的层次及远近，再用重墨点染草穗。

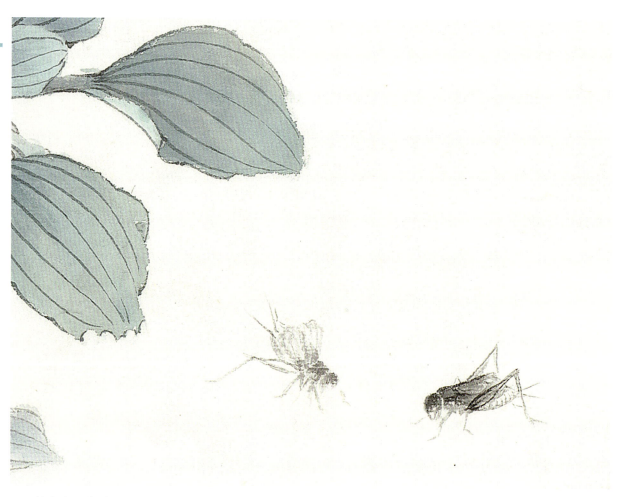

第六步：分别以墨大致画出两只蟋蟀，以增加画面情趣。

第七步：用重墨小笔，具体地勾勒出两只蟋蟀的细节。

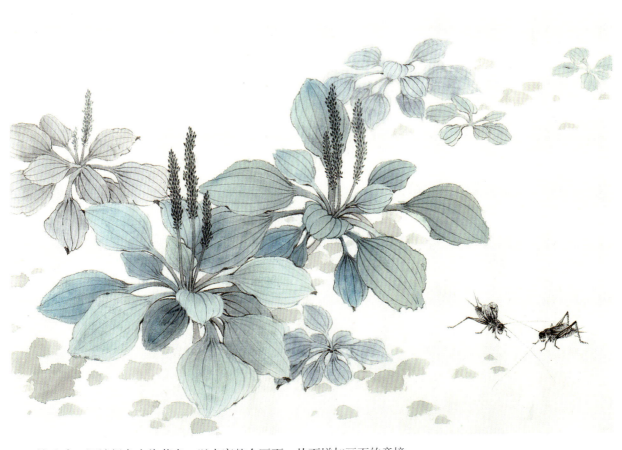

第八步：调淡绿色点染苔点，以丰富整个画面，从而增加画面的意境。

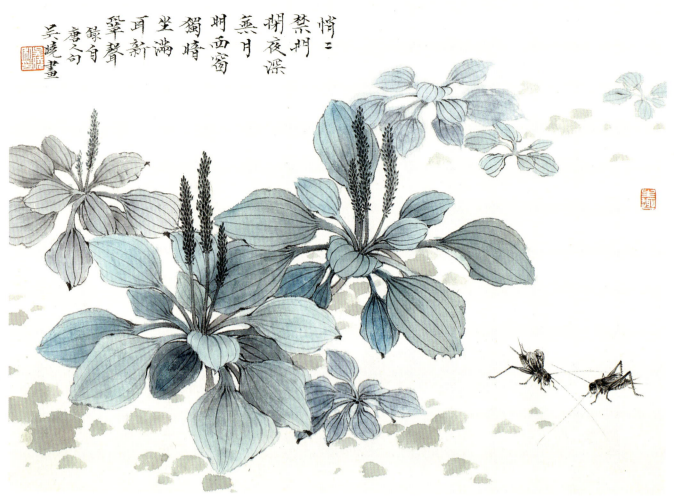

悄二
禁州
胡夜深
無月
明西窗
獨暗
坐滿
耳新
翠聲
　錄自
　唐人句
吳曉畫

第九步：在左上角落款、蓋章，完成整幅畫作。

※ 创作示范三 《尖头蚱蜢》

第一步：先用淡墨绿画出树叶，另挑枝以定其走势。

第二步：叶基本以墨绿色为主，少许以墨绿加赭石画叶以作变化，出枝要有劲力，出叶要注意聚散。

第三步：用胭脂加黄点画出荔枝果，再用墨线勾叶筋，并勾勒树枝。分出叶的前后层次，增其质感。

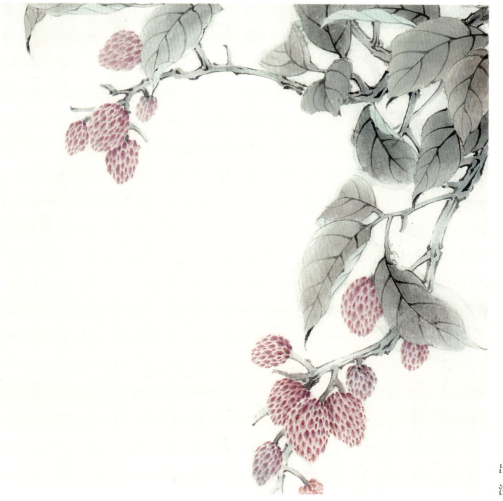

第四步：用小号笔点染出荔枝果上的斑纹，点时要注意斑纹的大小和色的轻重。

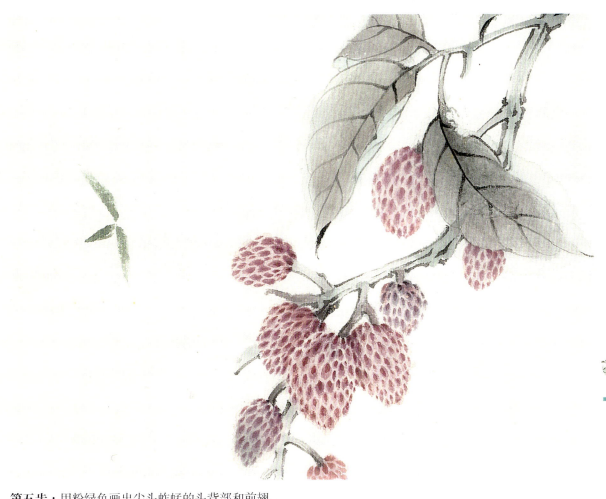

第五步：用粉绿色画出尖头蚱蜢的头背部和前翅。

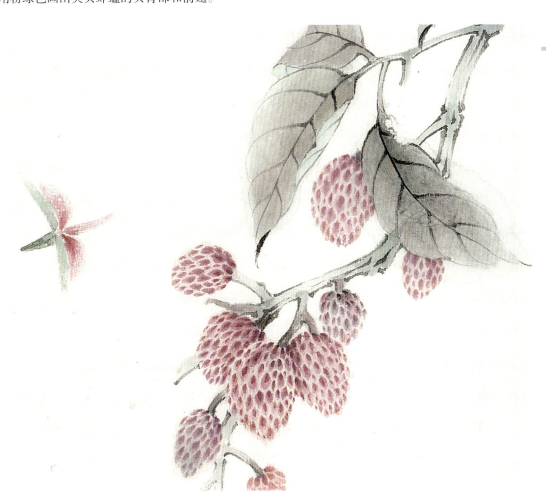

第六步：用胭脂色画出尖头蚱蜢的后翅和腹部。

第七步： 用墨绿色画出尖头蚱蜢的前足和后足，以及头部的复眼和触角。

第八步： 用勾线笔刻画尖头蚱蜢，并增其立体感及动感。

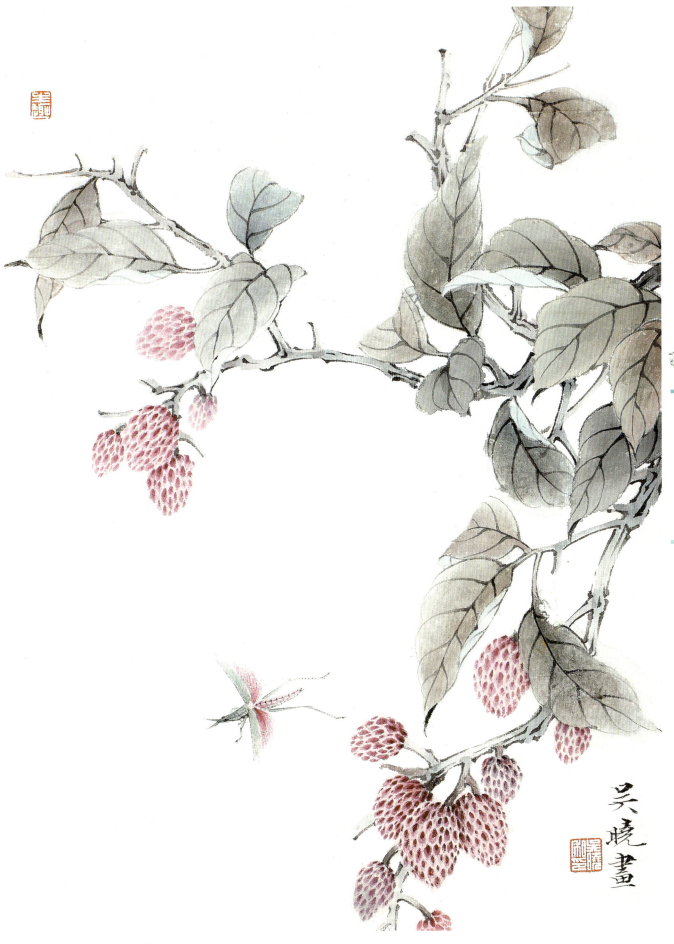

第九步：落款、盖章完成作品。

　　第一步：根据南天竹枝叶的生长规律右角出枝，并用笔调画出其叶的丰富色彩，要注意每组叶的方向变化。

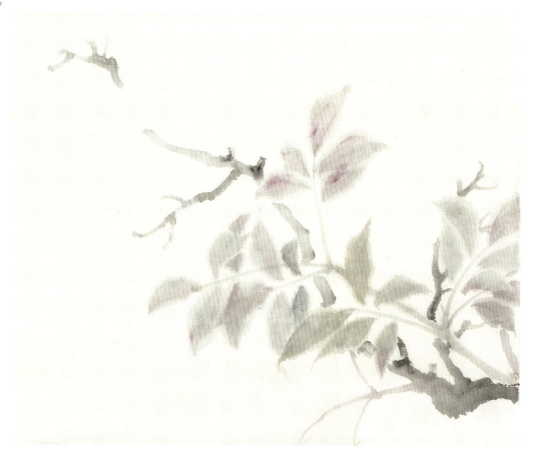

　　第二步：用淡墨画出老枝，用笔既要随意舒展，又要呈现劲力。

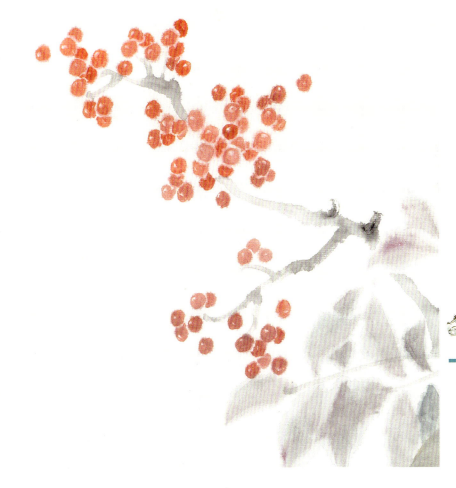

第三步：用朱砂调胭脂画出主枝上的果实，要注意果实的疏密关系和其大的外形的起伏。

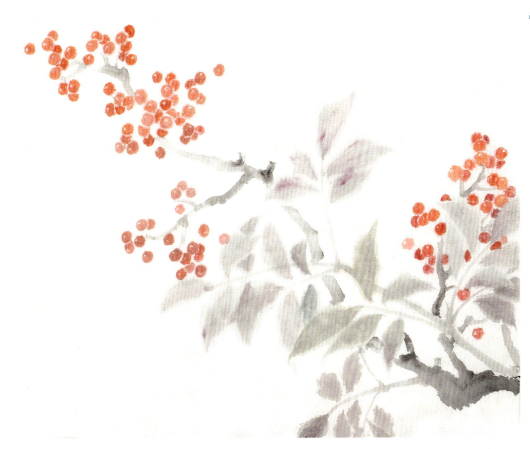

第四步：同样用朱砂为主色加胭脂画出右边果实，且隐现在叶中。一方面色彩与主群果实形成呼应，另一方面一隐一现也形成对比。

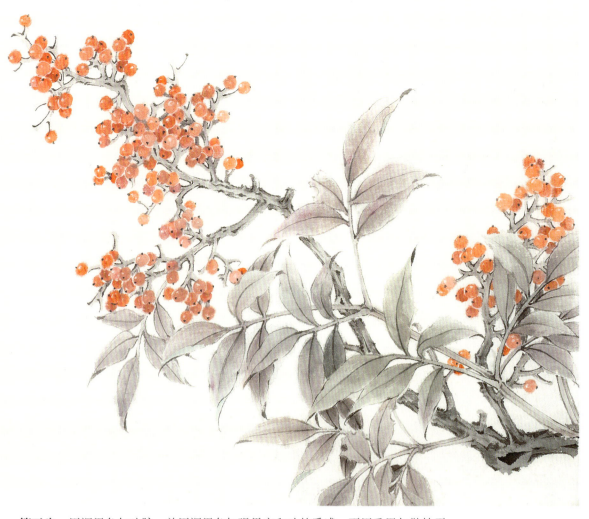

第五步： 用深墨色勾叶脉，并用深墨色加强果实和叶的质感，再用重墨勾勒枝干。

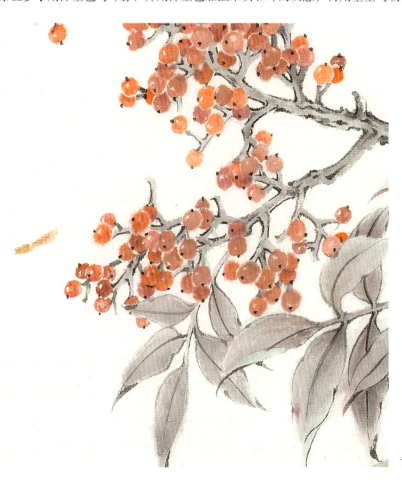

第六步： 用赭石略调黄色画出螳螂的背板面。

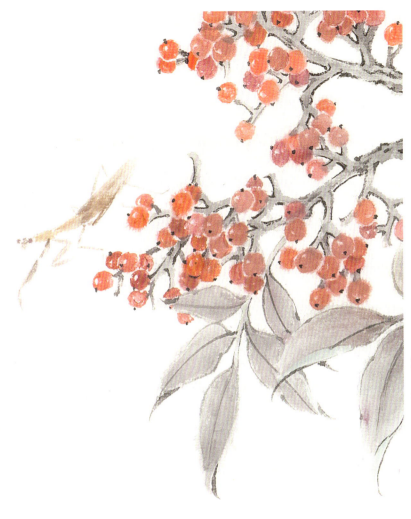

第七步：用赭石加黄色分别画出螳螂的头部、翅以及六足，尤其是它的前足要有特征。

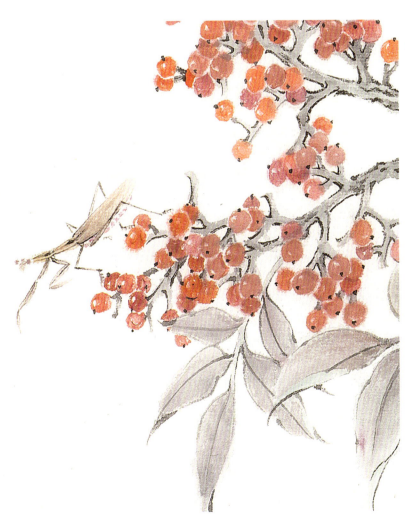

第八步：用墨线勾勒螳螂的外形以及其关节部位，再用胭脂画出其腹部。

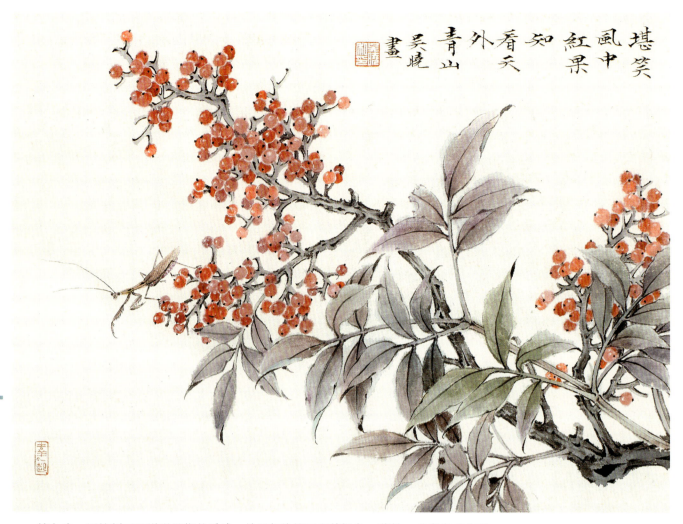

第九步：用笔刻画以增强螳螂的质感，并用勾线笔画出其触角。落款、盖章完成作品。

※ 创作示范五 《蜻蜓》

第一步：调绿色画红蓼叶的正面，淡紫色则画枝和叶的反面。

第二步：画数条红蓼枝叶，意在取势力。

第三步：用胭脂色点染出红蓼的花穗。注意其分布和穿插的合理性，同时补两片淡赭石叶，以增加画面色彩变化。

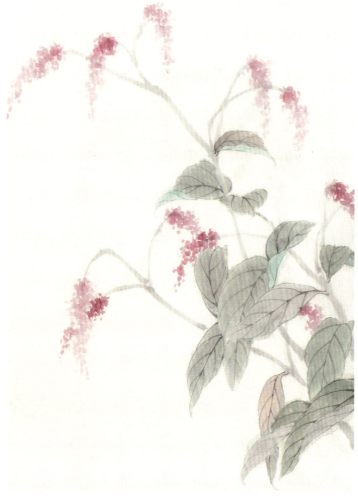

第四步：用勾线笔调较深墨勾出红蓼叶的叶脉。

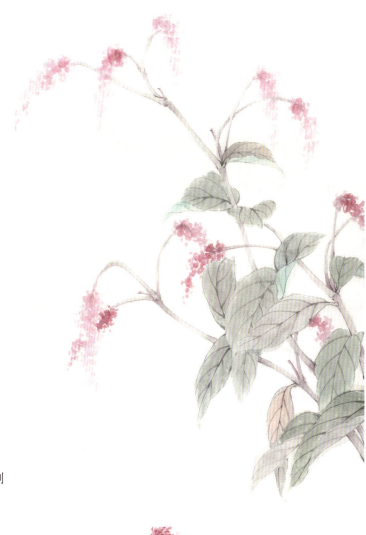

第五步：用深胭脂勾勒并刷染红蓼的茎，使其具刚柔相济的质感。

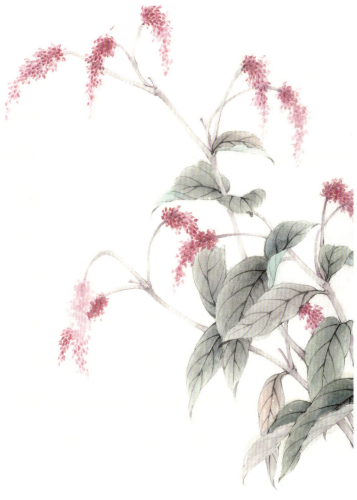

第六步：用深色画出叶的层次感，再用深胭脂点染红蓼花穗。

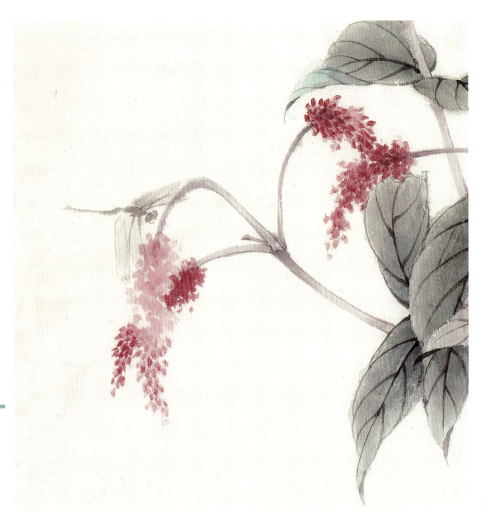

第七步：在左下花穗上淡墨画
出蜻蜓的基本造型。

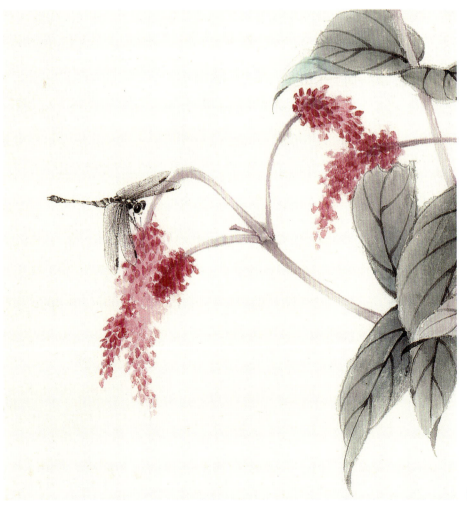

第八步：在蜻蜓的各部位深入刻
画，最后补点蜻蜓位置的红蓼花穗。

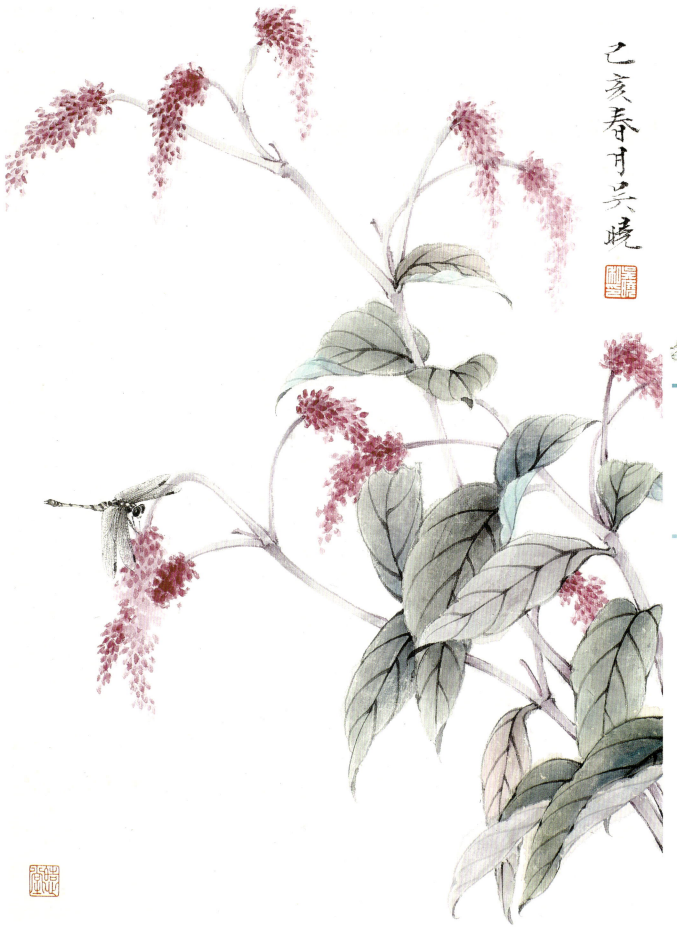

第九步：落款、盖印完成作品。

第一步：用淡墨顺笔画石榴树干，用笔要随意洒脱。

第二步：用赭石加红色在枝头画个开口的石榴。

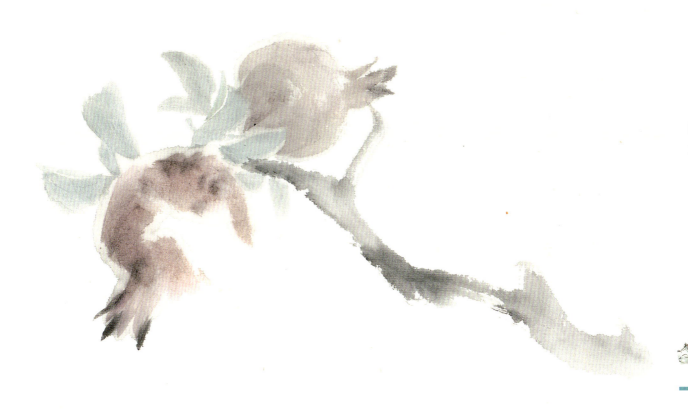

第三步：补上石榴的叶子（用淡墨绿色），用赭石调墨画出另一个石榴。

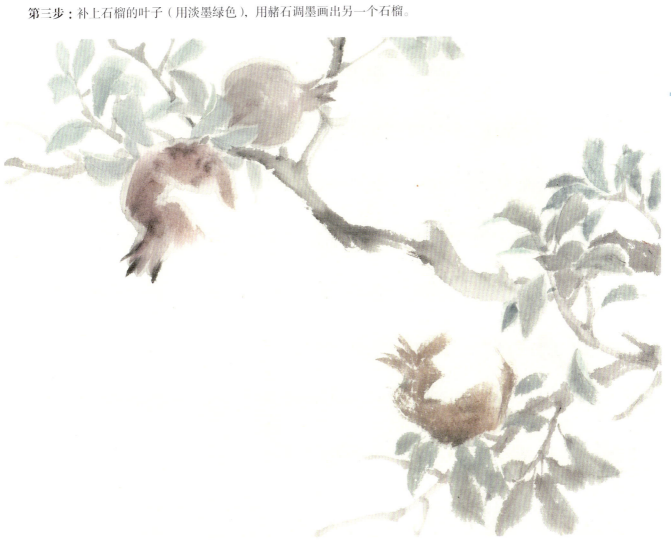

第四步：在右下角再出一枝石榴枝叶，求得画面平衡，另画出一个石榴以求呼应。

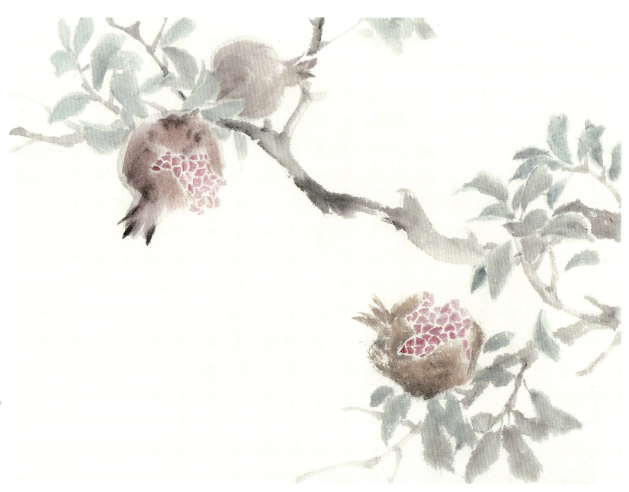

第五步：在两个开口的石榴上，用淡胭脂色点染出石榴的果肉。

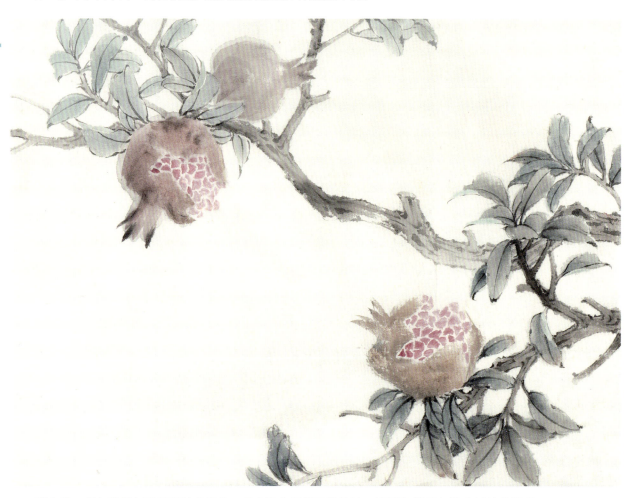

第六步：用勾勒笔勾出石榴叶的叶脉，并大致分开前后的枝叶，再用勾线笔勾勒出树枝的纹理。

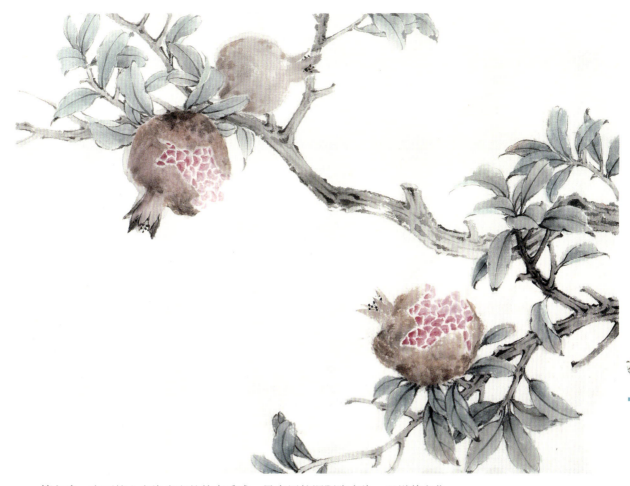

第七步：在石榴上点染出它的外壳质感。果肉用较深胭脂点染，以增其变化。

第八步：用石青色画草虫
的头部，赭石加墨画草虫的背
部，淡色画草虫的翅与腹。

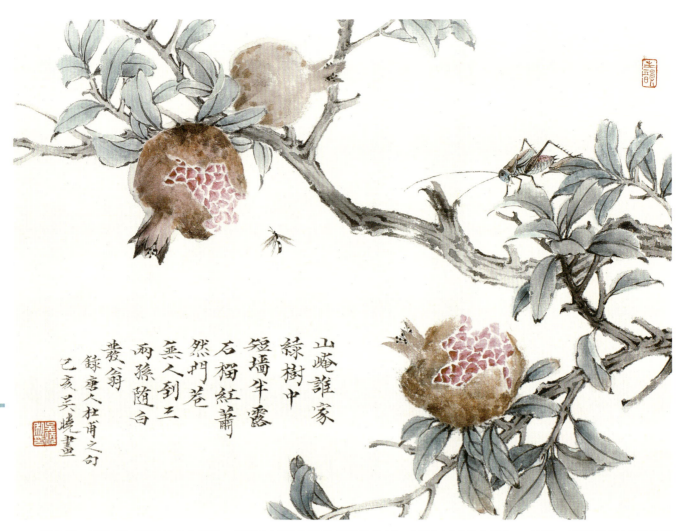

山庵誰家
綠樹中
短墻半露
石榴紅半開
然捫苍
無人到三
兩孫隨白
䝉翁
錄唐人杜甫之句
己亥吳曉畫

第九步：细致刻画蝈蝈的各个部位，使其在画面中起到点睛的作用。同时在画面中增加一只蜂，更能增添画面的情趣感。

※ 作品赏析

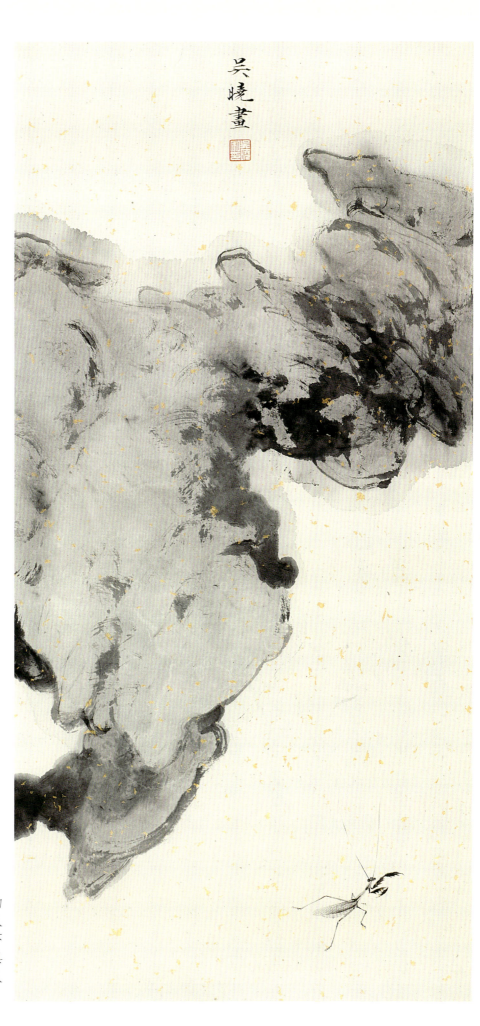

《霞光入石》 85cm×35cm

　　作品以太湖石为主题，石的造型优美，用笔轻松流畅，个人风格皴法强烈，构图奇险，石下螳螂姿态生动。落款位置也别具匠心，整个画面意境深远，给人以丰富的想象力。

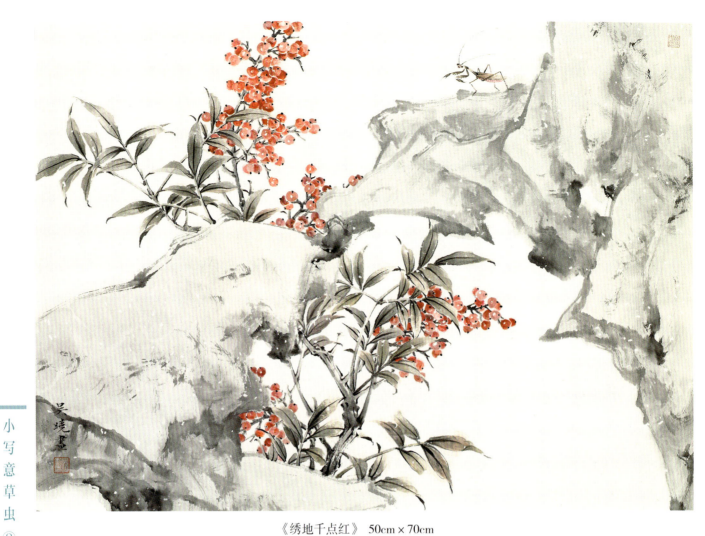

《绣地千点红》 50cm×70cm

画面湖石对角构图，天竹枝叶顾盼回合、疏密有致，精致的草虫起到画眼的作用，整体画风清新且生动。

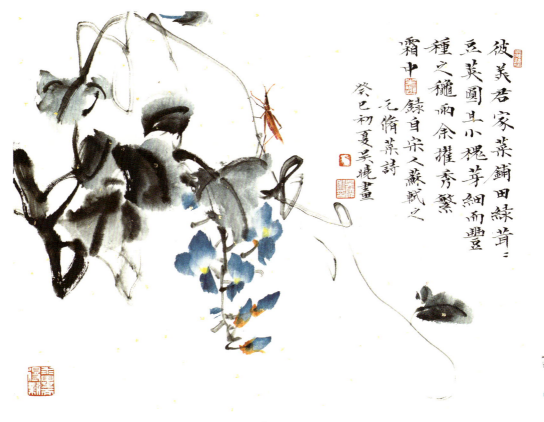

被芙君家菜鋪田綠茸茸
豆莢圓且小槐芽細而豐
種之雖丽余攫秀繁
霜中
錄自宋之蘇軾之
元脩菜詩
癸巳初夏吳曉畫

《携秀繁霜》　35cm×50cm

　　画面布局上以斜取势，用笔用墨轻松自然，整幅画富有动感，草虫的暖色和豆花的冷色形成对比，很好地表现了田园清新的意韵。

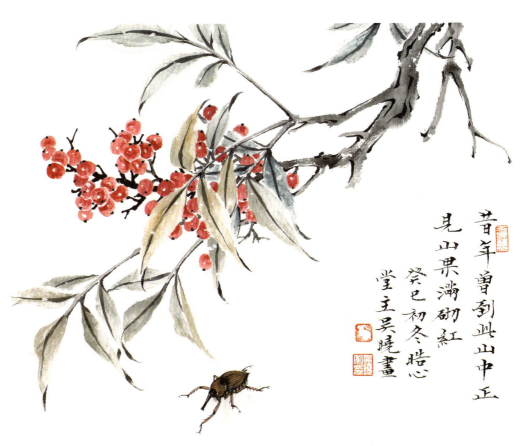

昔年曾到此山中正
是山果滿硎紅
癸巳初冬憶
堂主吳曉畫

《南园》　35cm×50cm

　　画面中一枝南天竹自上而下对角取势，果实隐现其中，用笔轻松自然，色艳而不俗，尤其在画面中的甲壳虫刻画细致，逼真且生动，在画面中起重要的作用。

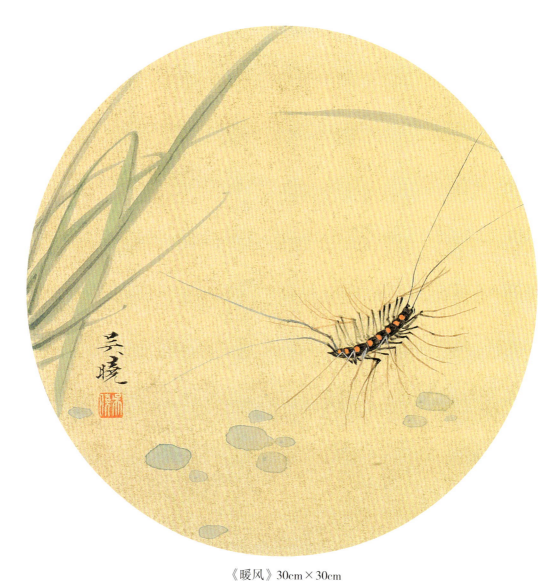

《暖风》30cm×30cm

画面以捕捉到的蚰蜒为写生对象，用没骨法写出杂草，整体有宋人小品画重趣味重写实的意趣。

《风透玲珑》 25cm×45cm

画面以湖石为景，暗现花香。小空间见大气势，设色古雅，气韵生动，右下角的蝴蝶为画作平添生趣。

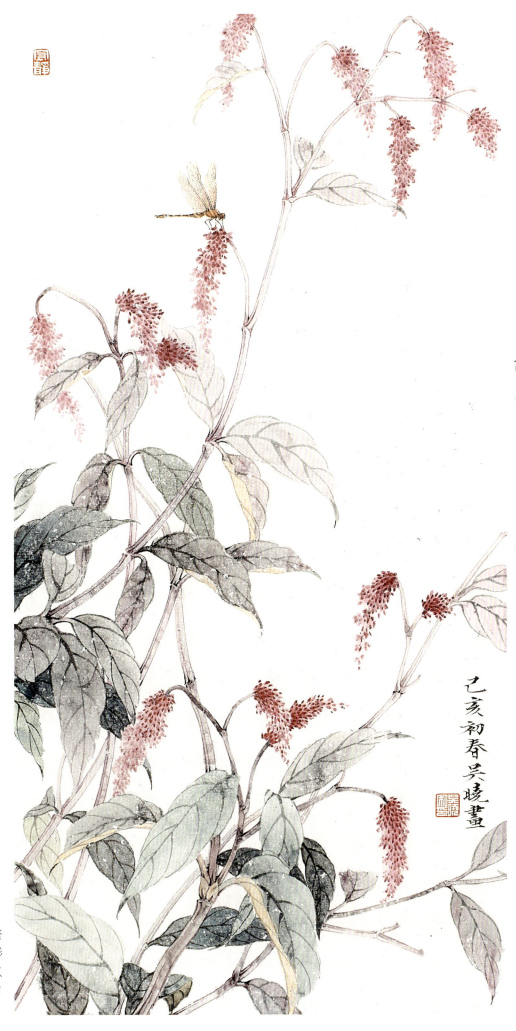

《水间艳色》 70cm×35cm

　　画面中红蓼花枝叶繁茂，构图疏密得当，色彩清新雅致，画中一蜻蜓点缀花间，使人感受到大自然生生不息的意境。

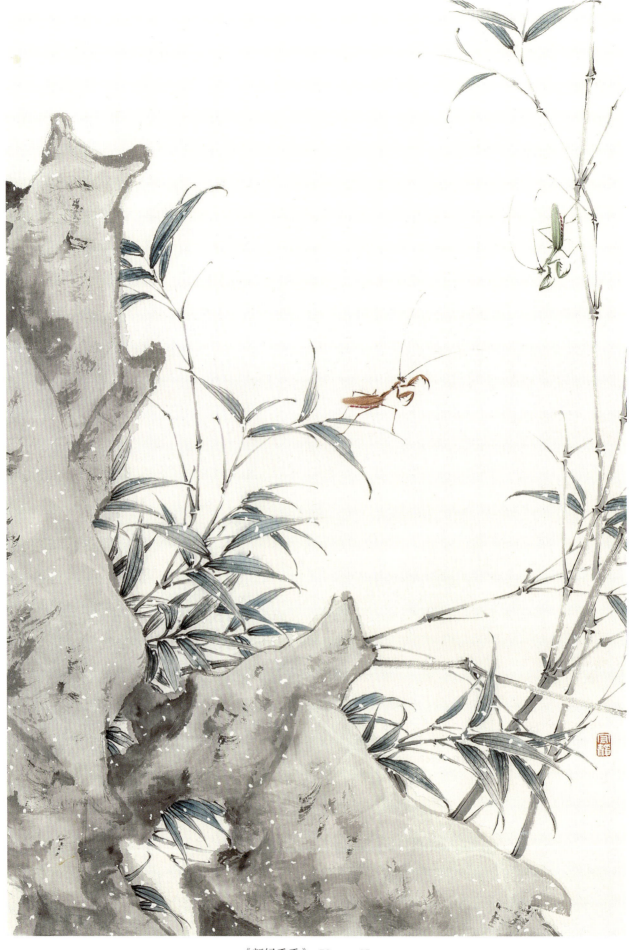

《新绿重重》 70cm×45cm

假山石微露一角，竹子从石根深处伸展而出，若隐若现随风摇曳，给人身处园林小景之感，加之上下两只螳螂的呼应成趣，更是意境独特。

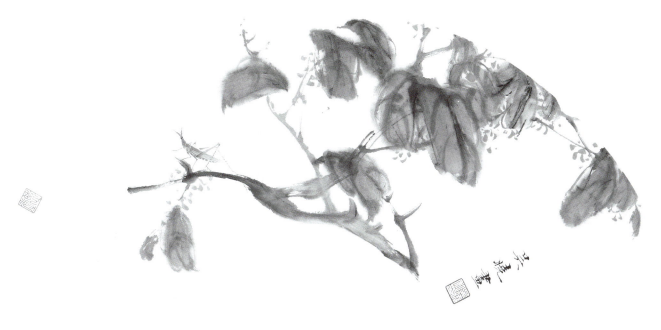

《金风玉露》 35cm×45cm

　　此画以浓淡的水墨表现枝叶，花用色彩形成与墨色对比，作品用笔取意白阳山人，加之蚱蜢独立枝上，更增添作品的情趣。

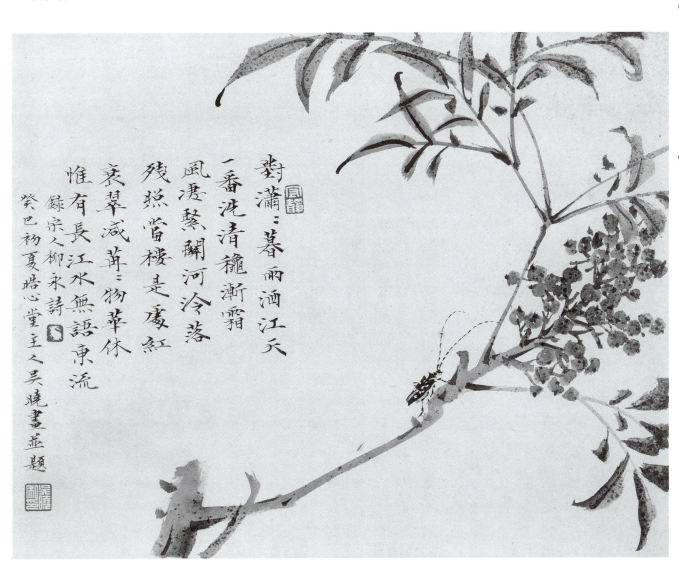

《潇潇暮雨》 35cm×50cm

　　画面以生动流畅的笔墨写出枝叶，巧妙地利用书法结成块面，线与面合理安排，用浓墨画的天牛又增加了作品的情趣感。

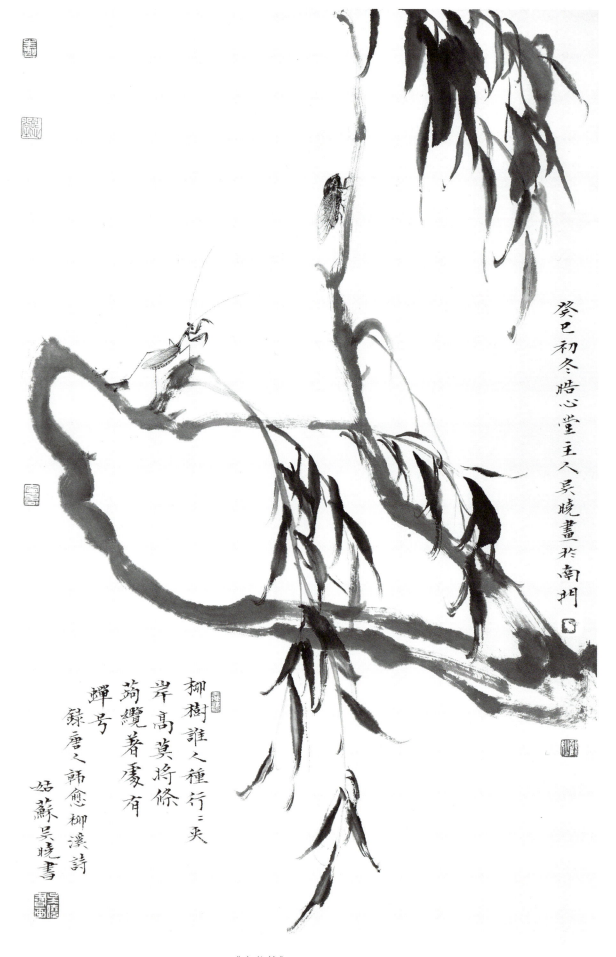

柳樹誰人種行三灾
岸高莫將條
蒟纜著憂有
蟬号
録唐人韓愈柳溪詩
吊蘇吳曉書

癸巳初冬怡心堂主人吳曉畫於南州

《窗儿外》 70cm×45cm

作品枝叶随意挥洒，轻松明快，墨色丰富，俱得天趣，并用精细的笔法写螳螂捕蝉，虽无黄雀的身影，但犹觉画外有画之感。

※ 构图知识

构图在传统的绘画中称之为"章法""布局",也就是画面的结构处理,构图的过程也就是把构成整体的各个部分统一起来的过程,要做到意在笔先、胸有成竹,绝不能把构图形式作为一种公式来套内容而处于僵化的形式中。构图可谓千变万化,一方面来自生活中的灵感,一方面要提高各方面的修养,学习研究形式法则的处理,掌握花鸟画构图的基本要素和原理,才能充分正确地表达作者的创作意图,才能灵活地进行艺术取舍。

构图的规律和要素:因中国画在审美及表现形式上与西方绘画有着极大的差别,中国画在造型上讲究"传神"、构图上讲究"置阵布势"、造型上"骨法用笔"、色彩上"随类敷彩"、描绘上"散点透视",有着其独特的绘画体系。中国画的构图也就是"经营位置",所谓位置是指对象在空间的远近、前后、左右、上下、高低、纵横等关系,而物质对象都处在这种关系里,通过宾主、虚实、疏密、前后、远近等的艺术处理来达到各种矛盾的统一。

以下重点介绍几种构图的形式:1.宾主关系;2.虚实关系;3.纵横关系;4.布白。

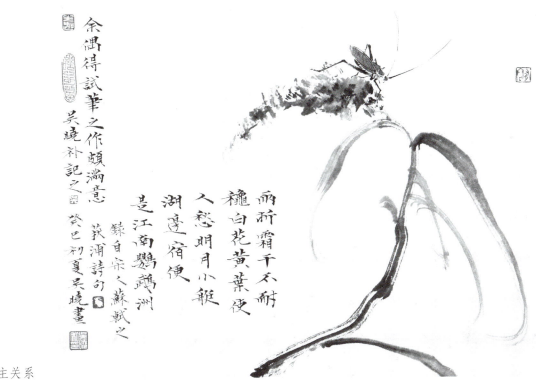

宾主关系

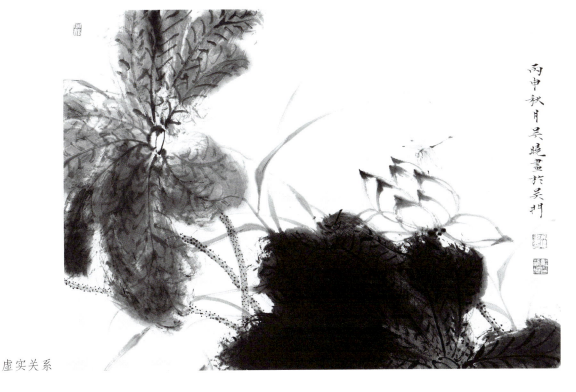

虚实关系

1.宾主关系：是指一幅画景物的主次，主要的景物应放在突出的位置，宾是次要位置，宾是为了衬托主的，切不可平均对待。

2.虚实关系：虚实是一个概括的说法，它包含多与少、疏与密、聚与散、繁与简、轻与重、强与弱、浓与淡及枯与润等等，在传统画论中叫"虚实相生"。有了虚，实才不会平板乏趣；反之，有了实，虚才会空灵有致。

3.纵横关系：也就是景物的穿插关系，不能简单地把纵横看做十字关系，如"S"形、"之"字型等都可概括在纵横关系中。

4.布白：也就是画面的黑白关系，初学者往往只经营有笔墨处，而忽视无笔墨处，实际上无笔墨处也是画面的重要所在。构图不但要有留白，而且还要精心安排空白处的变化，知白才能守黑。

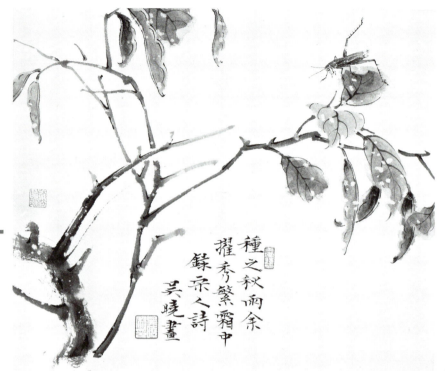

纵横关系

布白